U0007968

GOBOOKS
& SITAK
GROUP©

New window 新視野220

全面進化最上手！
魔術方塊
破解秘笈

20秒解開20年的大難題
更新更快更簡單的步驟圖解，一定成功！

陸嘉宏 —— 著

高寶書版集團

自序

陸嘉宏

記得小時候，曾經在家裡的古董堆中翻出一顆方型的玩具，上面貼著奇怪顏色的貼紙，排列成九宮格的樣式，格子之間還可以旋轉，使顏色的排列產生變化；印象中有看過顏色是完整的，便興起了將它的六個面顏色都還原對齊的想法，但是弄了老半天，最多也只有一個面的顏色完全一樣，當想要完成另外一個面，又會破壞到原本的顏色，最後，應該不少人都做過同樣的事！！把貼紙給撕了⋯

完成六個面的目標，就只能暫時放棄了，直到高中，才再次遇見同樣的玩具，魔術方塊。當時的班級中，突然就流行了起來，大家參考的是方塊所附的一張小紙卡，上面只有標示小小的箭頭，要看懂就已經非常困難了，跟幾個同學努力研究了幾天，終於成功還原了六個面，完成了小時候的目標。

當然囉，小紙卡上的方法，也可以稱為公式，或許有些人不喜歡公式，但仔細想想我們從小到大，不也一直在學習公式嗎？公式就是前人所累積起來的智慧，在方塊的世界也是一樣。當然也有同好喜歡不用公式的理解式教學，理解法是很有趣的學問，核心的概念正好是現今的進階盲解技巧，可想而知，即使是已經熟悉速解的選手，都感到非常困難；因此最適合新手學習的方法，還是由幾個簡單好記憶，明確又迅速的公式囉；還原魔術方塊有各種不同的方法，就像無數條通往終點的道路，作者在本書中想要帶給大家的是，適合初學者最好的那一條，即使是將來想朝速解邁進，也可以輕鬆銜接上。

作者以前上節目時曾經說過，魔術方塊對課業與工作上都有幫助，這是一個不分年齡的好興趣；更明確的說，學習了速解魔方後，理解力、專注力與記憶力都有明顯的進步；唸書或工作時，更能迅速的集中精神，解決問題時思考也更靈活。相信這項益智活動，不論大朋友或小朋友，都能夠得到相當大的幫助，對人與人之間的互動，也能開啟一個新的橋樑。

這些年來，隨著比賽(主要以WCA世界魔術方塊協會為主)與各種活動的關係，來參賽的選手也越來越多，只要參加過WCA的正式比賽，都會得到一個WCAid，這個id會以我們首次參賽的年份為開頭，很值得記念，當成一個成就或里程碑，比如作者於2007年初次參加WCA比賽，因此WCA-id為2007開頭；所以作者也在這裡鼓勵大家，學會了以後可以試著參加比賽，體驗上場比賽的感覺與賽場的氣氛。

目錄
contens

Chapter 0

認識方塊

方塊基本介紹：

一般人最直覺的想法可能會認為，方塊是「一個面一個面」解的，其實不然，本書所介紹的方法中：方塊是「一層一層」解的。

首先，一顆方塊是由六個中心面，八個角塊，與十二個邊塊所構成的，就如同正方體有六面八頂點十二邊。

簡單的來講，中心面是只有一張貼紙的，「邊塊」是有兩張不同顏色的貼紙，而「角塊」則有三張不同顏色的貼紙，所以說呢，邊塊是不可能移動到角塊所在的位置，因為貼紙數量不同，結構也不一樣。如果真的還是不瞭解，那麼請摸摸看你的方塊，有感覺到尖角會刺的地方就是角塊。

依照方塊結構來看，就可以知道要解出一個方塊，其實我們所必須要做的就是把八個角塊與十二個邊塊重新排列到他們正確的位置上（六個中心面的相對位置是不會改變的），加上方向的調整，本書所要教給各位的方法，是LBL（layer by layer），也就是開頭所說的一層一層解，是目前對所有初學者來說最普遍也最有效率的學習方法。

那麼，有沒有別的方法呢？當然有囉，其中包括了俗稱八角定位的CF（corner first），就是先把八個角完成。還有Fridrich Method，簡稱CFOP，是目前世界主流的速解法，也是世界紀錄所使用的方法；或許會有人懷疑，為什麼不教Fridrich Method呢？因為所謂的速解法，可是得要記上百個不同情況所需要用到的方法才行，有興趣的人也不用著急，未來將可能再推出進階速解魔術方塊大全。

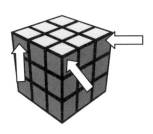

箭頭所指部份為「角塊」，有三張貼紙的。

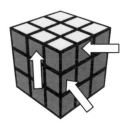

箭頭所指部份為「邊塊」，是兩張貼紙的。

認識方塊

下圖是符合比賽標準的方塊,有彈簧的結構,以下便用它來做説明。

將方塊轉到45度角時,邊塊只要輕輕一壓就可以拿起來。

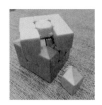

角塊也可以拿起來,如下圖所示,角塊會有三個不同顏色。

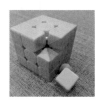

接著繼續看方塊拆解後的結構。

下圖是將12個邊塊全都拆開後的模樣。

這是8個角塊拆開後的模樣。

這是拆開後的中心軸。

最後是比賽專用的感應計時器。

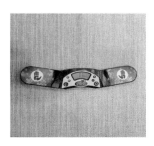

對於方塊的構造更加了解了嗎?

代號表

基本代號：

依照方向來命名，前F（Front），後B（Back），右R（Right），左L（Left），上U（Up），下D（Down）。

大寫英文代號代表該方向順時針旋轉90度，如果代號右上角加一點代表逆時針旋轉90度，若是在圖案後方加上（180）代表該方向旋轉180度。

若是在代後後方加上2也代表180度，例：F2代表F面旋轉180度。

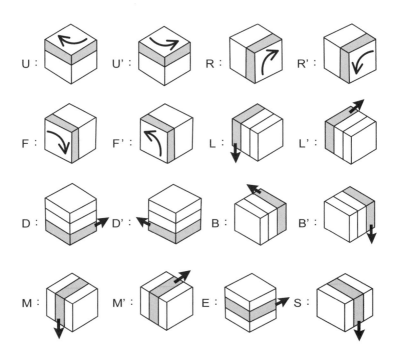

Chapter 1

第一層

經過前面介紹，了解方塊是一層一層來完成的，首先還是由第一個面開始，這裡使用紅色是為了方便展示，大家也可以挑喜歡顏色練習；如果已經能夠自己完成一個面，可直接跳至第一層的教學。

第一個面普遍需要用到一個概念，比如說要將一本書放入抽屜，一定要先打開抽屜，然後把書本放進去，再關上抽屜；由此我們可以推斷出，要把一隻大象放進冰箱，需要哪三個步驟呢？

１：打開冰箱。

２：把大象塞進冰箱裡。

３：把冰箱關起來。

先不論去哪找這麼大的冰箱，這只是一個小小的笑話，這個概念之後也會時常用到，因此作者在教學時經常用這個方法，幫助大家更容易記起來。

1-1：第一面邊塊

Case A

先將要放上去的邊塊移至旁邊空地。

頂層中間下來，可以想像成打開冰箱。

將邊塊移回，大象放進去。

頂層中間回到上面，關上冰箱。

邊塊就放上去了，是不是很像大象跟冰箱的笑話？

Case B

這種情況直接移上去即可，因為不論用何種方法，一定會動到角塊，所以角塊等到下一個步驟，邊塊全都完成後再處理即可。

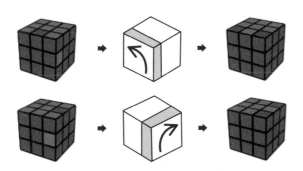

若顏色在底下箭頭處，前F面轉180度直接上來。

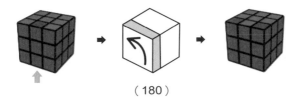

（180）

Case C

一樣也是不理會角塊，因為不論如何都會影響到，因此我們只要將
目標移至下方，成為Case A再處理即可。

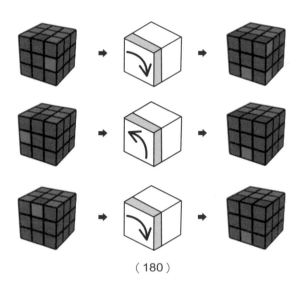

（180）

1-2：第一面角塊

Case A

先將角塊移至旁邊空地。

頂層右方的兩個相同的顏色下來，一樣可以想像成打開冰箱，原本底下的顏色在箭頭處。

移回來與另外兩個同顏色結合，也是一樣當成大象放進去。

移回頂層，關上冰箱。

同色的角塊放回頂層了。

Case B

Case B與Case A互相為左右對稱。

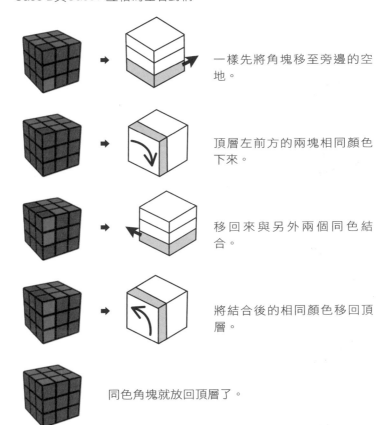

一樣先將角塊移至旁邊的空地。

頂層左前方的兩塊相同顏色下來。

移回來與另外兩個同色結合。

將結合後的相同顏色移回頂層。

同色角塊就放回頂層了。

Case C

這個Case是當角塊的顏色在底下時，先將目標轉動到四周，變成
Case A或Case B後，再上到頂面。

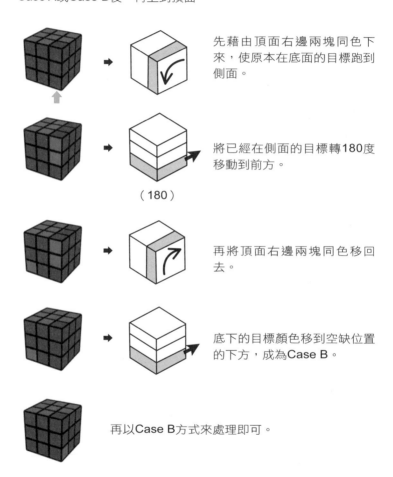

先藉由頂面右邊兩塊同色下
來，使原本在底面的目標跑到
側面。

將已經在側面的目標轉180度
移動到前方。

再將頂面右邊兩塊同色移回
去。

底下的目標顏色移到空缺位置
的下方，成為Case B。

再以Case B方式來處理即可。

Case A'

與Case A情況相同，是另一種擺放的方式，步數比較少，比Case A稍微難懂一些，建議對方塊的走位熟練後，可以改用這個方法（Case A'與Case B'）。

從不同方向使側面結合的兩塊同色下來，原本底下的目標會被移動到旁邊。

旁邊的目標再轉底層移回結合。

將結合後的相同顏色轉上去。

目標角塊的顏色放回頂層了。

Case B'

Case B'是Case B的另一種擺法，與Case A'為左右對稱。

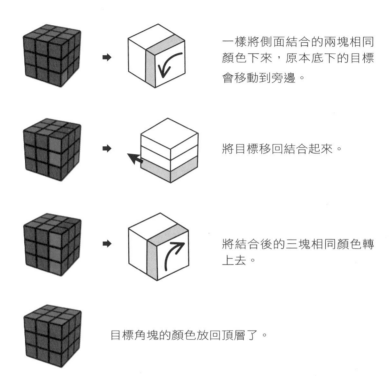

一樣將側面結合的兩塊相同顏色下來，原本底下的目標會移動到旁邊。

將目標移回結合起來。

將結合後的三塊相同顏色轉上去。

目標角塊的顏色放回頂層了。

1-3：第一面與第一層

將第一面完成了以後，方塊是長這樣子嗎？

還是像這個樣子，周圍顏色都沒對齊呢？

這兩顆方塊以白色的面來說，都是完成了一面，若是要繼續完成六面，必須將顏色調整成像前面的圖一樣，四周顏色都有相連，並且中心也要一致。接下來說明如何調整成像對齊的圖一樣，第一層的顏色都是完整的。

首先先找到連接最多相同顏色的部分，將邊塊與四周的中心面對齊，再調整位置錯誤的邊塊與角塊，因為中心是不變的，因此我們必須以中心為基準。

調整邊塊

這個例子是白藍邊塊與白紅邊塊的位置互相交換。

想像成是把第一面邊塊擺上去的Case A，可以參考前面邊塊擺法，將任意一個邊塊放到目前白藍邊塊的位置。

很自然的白藍邊塊會被擠下來，再以中心的藍色為基準，將白藍邊塊放入正確位置（目前被白紅邊塊佔據）。

將白藍邊塊放上去之後，白紅邊塊也會被擠下來（箭頭處為紅色），一樣使用第一面邊塊擺法的Case A，將白紅邊塊放入正確位置，邊塊就調整完畢。

如有更多要調整也是一樣，依中心為基準放入正確位置。

建議

通常會在一開始組第一層十字的時候（即第一層的邊塊），就考慮與周圍四面的中心顏色相連，因為不考慮角塊時，組邊塊的速度與步驟都比較快，而且，若能夠一開始就將顏色正確擺放，之後就不需要再做調整。

調整角塊

 　首先將整個方塊轉到後面，觀察哪幾個角塊需要交換位置。

 　這個Case是（白藍橘）與（白紅藍）的角塊要交換。

　先做第一面角塊Case A，下方任意一個角塊上去後，則（白藍橘）角塊自然會被趕出原本位置，移動到下方。

 　將拿下來的（白藍橘）角塊移至正確位置的下方。

 　轉動整顆方塊，到方便處理的方向。

　發現白藍橘角塊的正確位置，做第一面角塊Case B。

將白藍橘角塊放到正確位置後，原本的（白紅藍）角塊很自然的會跑出來，再將白藍橘角塊移到正確位置之下。

整顆方塊轉回我們方便處理的方向。

很明顯的，這就是第一面角塊的Case A，把角塊放回第一層吧。

第一層就完成了。

建議

若是在第一層邊塊時就已經對齊周圍中心的顏色，放角塊的時候可以直接找正確的位置擺上去，就能省去最後調整的動作，也就是跳過第一面，直接完成第一層。

Chapter 2
第二層

第一層完成後，方塊是像上面這些圖嗎？

如果是的話，要趕緊對齊四周圍的中心面，如果發生無法對齊的情況，代表第一層還未完成，先觀察一下第一層的周圍顏色是否都相同。

對齊之後的第一層應該是長這個樣子的，與第二層的四個中心面顏色都有相連，接著就可以開始解第二層囉。

首先將方塊整個上下倒過來，把剛才完成的第一層改成擺在下面。

接著會發現，應該位在第二層的邊塊，例如藍紅（箭頭指向處），
目前所在的位置是在第三層，因此我們要想辦法，將應該在第二層
的邊塊，從第三層移動到第二層正確的位置裡面。

這一章作者取用了高階技術commutator的一部份，可以想像成與
第一層很類似的做法：打開→目標放入→關起來，但是打開這個動
作變成了三步，當然關起來的動作也是三步。

2-1：Case A

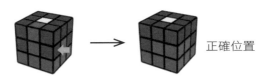

正確位置

上圖Case A我們找到了藍紅的邊塊，正確位置應該在第二層（箭頭指向處，正確放入後會如上方右圖），可是目前它位在第三層。
注意：Case A與Case B的差別在於與中心對齊時的顏色。

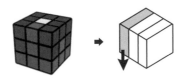

因為藍紅邊塊正確的位置在右邊，為了不影響到，我們只能從左側下手，先借用一步L，此處注意藍紅邊塊必須與藍色
中心對齊，若是反過來只能與紅色中心對齊則為Case B。

這邊比較特別要將中間層往左邊推，這是為了將正確位置拿出來。

再將正確位置往上拿出至第三層，前三步可以想像成打開抽屜或是
將目的地拿出來。

如圓圈處，第二層的正確位置已經被我們拿出來了，就像是已經打
開的抽屜，動U將藍紅邊塊放入。

將抽屜關起來也要三步，如同前面也是先借一步L。

然後中間層往右推，有沒有發現此時藍紅邊塊已經正確歸位了。

別忘了將剛才借用的L那步還原，所以要動L'。

經過這些步驟，成功的把第二層的邊塊放入正確位置。

補充說明：

前三步也可以想像成如上圖，將第二層的黃色貼紙移至第三層，藍紅邊塊放入後，再延著原路回去正確位置。

2-2：Case B

正確位置

上圖Case B與Case A為左右對稱，雖然放入的正確位置是同一個（箭頭指向處，正確放入後會如上方右圖），但方向是相反的紅藍邊塊，因此必須以對稱的方向來處理。

如同Case A，因為紅藍邊塊正確的位置在左邊，所以要從另外一邊拿出來，這次是右邊，先借用一步R'，此處注意紅藍邊塊必須與紅色中心對齊，若是反過來只能與藍色中心對齊則為Case A。

中間層往右推，為了將正確位置拿出來。

再將正確位置往上拿出至第三層，前三步可以想像成打開抽屜或是將目的地拿出來。

如箭頭處，第二層的正確位置已經拿出來了，這次是在右邊，動U'將紅藍邊塊放入。

將抽屜關起來，如同前面也是先借一步R'。

然後中間層往左推，此時紅藍邊塊已經歸位了。

別忘了將剛才借用R'那步還原，所以要動R。

經過這些步驟，成功的把第二層的邊塊放入正確位置。

2-3：例外情況Case C

這一節是可能會遇到的例外情況，學會了前面Case A與Case B，
就可以將整個第二層完成了，可以先往後看第三層的部分；如果遇
到無法處理的例外情況，再回來看如何處理也可。

Case C：假如遇到兩個第二層的邊塊，都已經在第二層了，可是
位置不對時，該怎麼辦呢？如下圖。

首先整顆方塊朝y軸順時針旋轉，會發現如下圖所示，第二層的紅
綠邊塊與紅藍邊塊的位置剛好相反了，所以接下來的步驟是把這兩
個邊塊調回正確的位置。

在這裡直接做第二層邊塊Case A的動作，隨便放一個不屬於第二
層的邊塊進去之後，原本位置的紅藍邊塊（箭頭指向處）自然會被
擠出來，跑到第三層。

紅藍邊塊（箭頭指向處）已經跑到第三層。

將紅藍邊塊推U2對齊中心顏色後，就變成了Case B了。

將紅藍邊塊放入正確位置後，原本位置錯誤的紅綠邊塊自然會被擠到第三層。

一樣的將紅綠邊塊推U2對齊中心顏色後，就變成了Case A了。

做完後第二層就完成了。

Case C也有另一種解法，過程很簡單也很好懂，但是必須注意兩點，首先要是兩個相鄰的邊塊互相放錯，再來是如下箭頭所示處顏色必須相同。

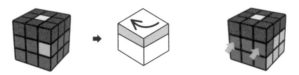

公式：R2 U2 R2 U2 R2
非常簡單，記得全部都是轉動180度。

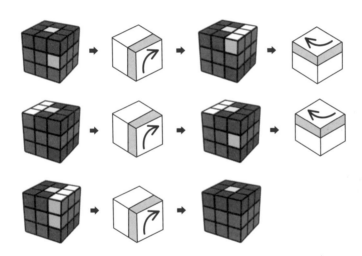

如果是下圖這種情況就不能使用這條公式了，雖然看得出來是紅綠邊塊與紅藍邊塊互相放錯了，但是很明顯的箭頭指向處顏色不同，這種情況即使是選手，也只能先拿出來再放到正確位置。

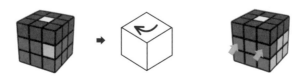

2-4：例外情況Case D

如下圖，有一個第二層的邊塊，在正確位置可是方向相反了，要怎麼辦呢？

這裡先提供一個應用Case A與Case B的方法：

首先先做一次Case A的動作，將隨意一個第三層的邊塊放入，則原本第二層中擺錯方向的邊塊自然會被擠出到第三層。

箭頭處為擠上第三層的紅藍邊塊。

將紅藍邊塊與紅色中心對齊後，就變成Case B了。

做完csae B就解決了第二層方向相反的邊塊。

Case D也有利用速解法中F2L的另一個做法，不過需要另外記憶，
若是想朝速解魔方邁進，則一定要學習起來。

詳細如下：

第一步先將錯誤位置的紅藍邊塊與底下的（白紅藍角塊）一起拿到
第三層。

（180）

將拿出來的部分移到對面的空地。

底層白色已經破壞了，先讓這兩塊回到原位。

再將拿出來的紅藍邊塊與（白紅藍角塊）推至右上方。

將紅藍邊塊與（白紅藍角塊）拆開來。

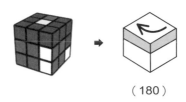

（180）

把紅藍邊塊移到前方。

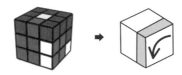

再把那兩塊白色部分放回原位。

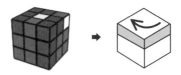

將紅藍邊塊與（白紅藍角塊）移至方便我們重組的位置。

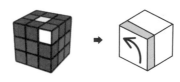

將紅藍邊塊與（白紅藍角塊）組合起來。

再與底層白色部分結合。

將底層白色回到原來位置。

成功的調整了紅藍邊塊的方向。

Tips：

公式：R U2 R' U R U2 R' U F' U' F

口訣：{上180下90} 兩次 ＋ F' U' F組回來

2-5：其他的第二層解法

前面章節介紹的第二層方法，雖然比較好學，速度也比較快，但是在處理高階方塊時，要同時推動中間很多層實在不太容易；如果未來對高階魔術方塊也有興趣，建議將傳統的做法也學習起來，多學會一種方法對我們一定有幫助。

Case A：U RU'R'U'F'U F

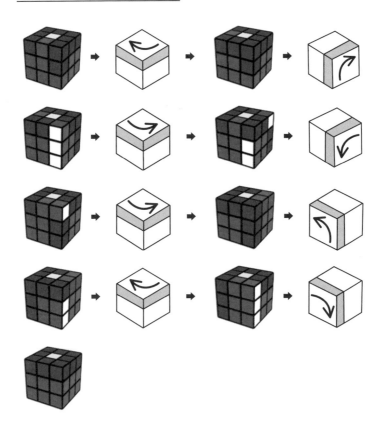

Case B：U' L' U L U F U' F'

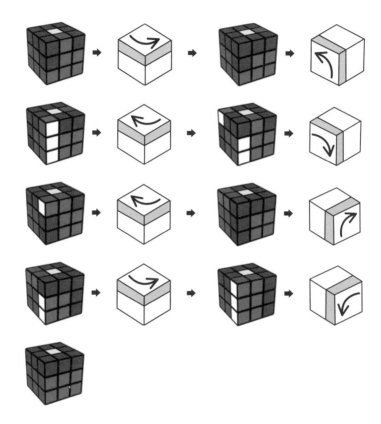

Chapter 3
第三層

第三層分為OLL（Orientation of Last Layer）與PLL（Permutation of Last Layer）， 如同字面上的意義，OLL就是頂面的顏色全部往上翻，而PLL則是接在OLL之後，當頂面的顏色已經全部朝上之後，將位置的排列做交換，使每一個元件放到正確的位置，完成第三層與整個方塊。

OLL：

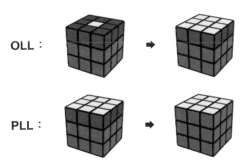

PLL：

其中OLL部份又分為邊塊與角塊，我們是先將邊的部份（即中心十字）翻上來後，再翻角的部份。

PLL也是將邊與角分開來，我們是先將角對齊後歸位，再來調整邊塊位置。

正式進入OLL教學前,我們要先練習一個特殊步驟,外國人都稱它為sexy move,早期也有人稱為手順或FSC(Finger ShortCut),為了方便解說以下簡稱為FSC。

補充:FSC還有非常多種,甚至可以自己發明。

接著我們對一顆完整的方塊做以下動作。

FSC:R U R' U'

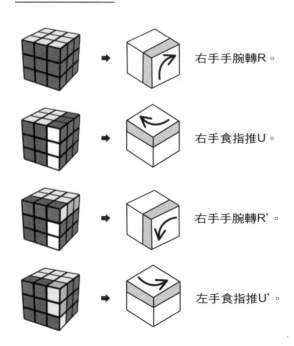

右手手腕轉R。

右手食指推U。

右手手腕轉R'。

左手食指推U'。

做完一次後方塊會是這樣。

剛開始練習用食指推動U面會很辛苦，可以先慢慢來；FSC做六次之後方塊會還原，大家可以跟著下圖對照是否正確。

FSC的六次還原：

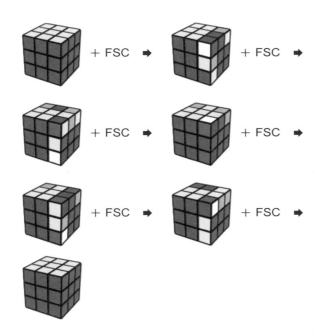

作者在教學時，不論大人或小朋友都非常喜歡練習六次還原，非常有趣；當然除了好玩以外，FSC在基礎或進階解法都是非常重要的，接下來的OLL部份就會進入實際應用。

3-1：第三層OLL邊塊（中心十字完成）

如上圖OLL邊塊又稱為中心十字，而完成十字只需要使用FSC即可，以下介紹會遇到的情況，括號內為遇到的機率。

一條線（1/4）：
記得線要擺成橫的，先借一步F，接FSC後再F'。

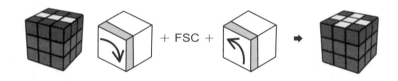

勾勾型（1/2）：
記得勾勾要擺在右下角，先借一步f，接FSC後再f'。

補充：
小寫的「f」與「f'」代表同時動兩層，也可以寫成「Fw」。

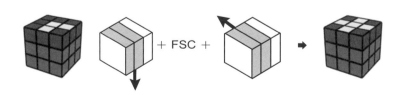

一條線與勾勾的差別只在F面是動一層或兩層；這邊要注意的是，很多人會忘了最後一步的F'或f'，如果做完圖案不同，可以檢查看看。

一點型（1/8）：先做一條線再做勾勾就可以了。

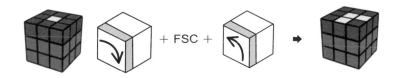

反過來也可以，只是一條線會是橫的還要多推一步U，所以建議先一條線再勾勾較佳。

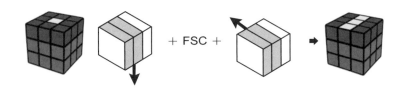

另外還有1/8機率是做完第二層完成後，OLL的十字也直接完成了。

3-2：第三層OLL角塊（完成頂面顏色朝上）

中心十字完成後，接著要把四個角塊的方向旋轉成頂面的顏色朝上，這裡只需要多學一條公式，再配合前面的FSC就可以完成。

OLL角塊有以下七種情況。

三角順時針：若是從上方往下看是長這個樣子的。

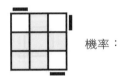

機率：4/27

三角逆時針：若是從上方往下看是長這個樣子的。

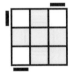

機率：4/27

缺兩角：

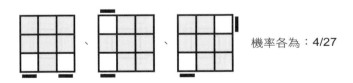

機率各為：4/27

缺四角：

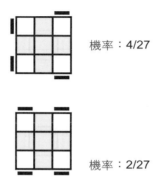

機率：4/27

機率：2/27

也有可能經過前一節的動作後，完成頂面十字時，四個角的位置就已經全都翻好朝上了，這種情況的機率是：1/27。

3-2-1：順時針翻三角

總共只有七步，記得方向一定要擺正確。

公式：R U R' U R U2 R'

口訣：上順下順上180下。

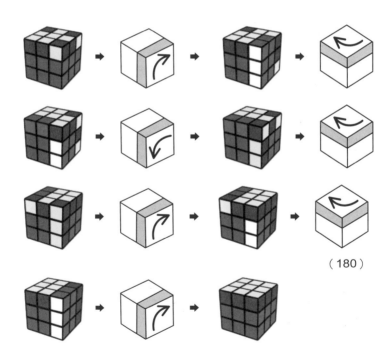

（180）

3-2-2：逆時針翻三角

與順時針剛好左右對稱，也只有七步，記得方向一定要擺正確。

公式：L' U' L U' L' U2 L

口訣：上逆下逆上180下。

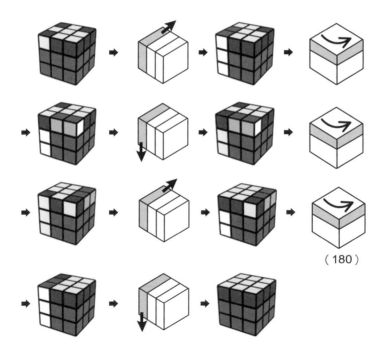

（180）

小提示：順時針與逆時針的差別剛好是中間的步驟。

3-2-3：翻兩個角

翻兩個角或是四個角都可以由翻三角來達成，當只剩兩個角時，三種Case必定都是：一角順與一角逆，因此可以利用到另外兩個正確的角。

第一步是將需要順時針旋轉的那一個角塊與另外兩個方向正確的角塊，這三個一起做三個角順時針旋轉的Case；做完之後，順時針的方向會正確，而原本正確的兩個角塊，則會被旋轉至需要逆時針的位置，最後就剩下一組三個角逆時針旋轉的Case就完成了。

一開始要理解原理可能有點困難，沒關係，照著以下說明，只要記住正確的擺放方向，先做順時針翻三角，自然會剩下另外逆時針的三個角了。

Case A

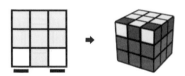

方向一定要擺正確（箭頭處為黃色）。

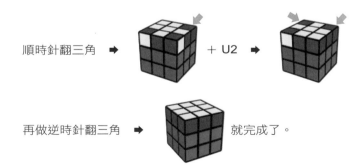

順時針翻三角 ➡ ＋ U2 ➡

再做逆時針翻三角 ➡ 就完成了。

Case B

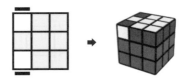

方向一定要擺正確（箭頭處為黃色）。

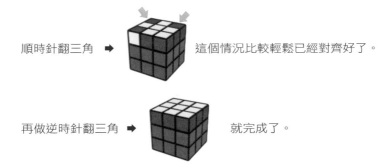

順時針翻三角 ➡ 　　這個情況比較輕鬆已經對齊好了。

再做逆時針翻三角 ➡ 　　就完成了。

Case C

方向一定要擺正確（箭頭處為黃色）。

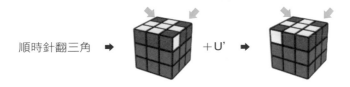

順時針翻三角 ➡ 　　+U' ➡

再做逆時針翻三角 就完成了。

這三個情況差別只在中間的對齊，有直接好、U2、U'，一開始不需要特別去記，後面的三個角必定是逆時針翻三角，只要注意擺放到正確方向即可。

3-2-4：翻四個角

Case A

四個角的情況，雖然能用類似兩角的方式處理，只不過，如果可以靠FSC來完成，當然會比較輕鬆。

方向一定要擺正確（箭頭處為黃色）。

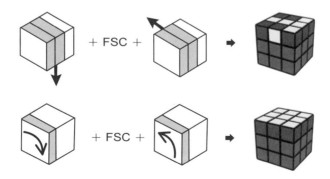

大家可能已經看出來了，沒錯！就是前面第三層邊塊十字，只要先做勾勾再做一條線就完成了；只要會做OLL的十字，這個情況就沒問題了。

Case B

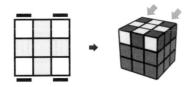

方向一定要擺正確（箭頭處為黃色）。

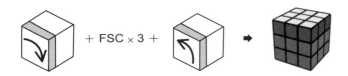

有點像是做十字OLL中的一條線，差別只在於FSC要做三次；同上一例，只要會做OLL的十字，這個情況也沒問題的。

3-3：第三層PLL角塊

接下來要將第三層的角塊排列好，請先轉動U面（頂面），角塊與前兩層的顏色一定可以找到能對齊的部份。

最常遇到的情況：兩個角已對齊，另外兩個相鄰角互換，機率為2/3；如下圖例子中為黃橘綠與黃橘藍兩個相鄰且與前兩層顏色相同的角塊。

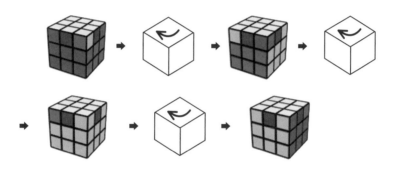

找到與前兩層顏色對齊的兩個角塊後，先整個方塊旋轉一下，確認是哪兩個角塊需要做交換，然後將需要交換的兩個角塊擺在右手邊（即R面）。

公式：R U2 R' U' R U2 L' U R' U' L

觀察重點如下圖箭頭所示位置的邊與角稱為一組ce pair；為了教學方便好記，作者常常稱呼它們是一隻大象，還記得前面的笑話嗎？就是放在冰箱裡的那隻大象。

首先打開冰箱。

（180）

旋轉180度將大象擺到對面，可以想像成大象被踢出冰箱外面。

冰箱關起來。

大象想要回到冰箱裡所以走回來一半（90）。

但是我們還不想讓大象回來,剛才的動作再一次,只是這次踢開的是黃色部份(如箭頭處)。

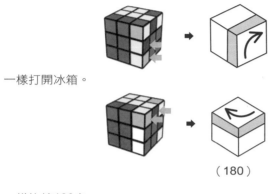

一樣打開冰箱。

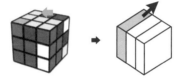

(180)

一樣旋轉180度。

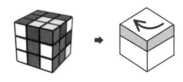

然後把黃色的部份往外丟掉。

到這裡有看出端倪嗎?接下來的動作就是把第一層的白色部分組合回去,可以想像成大象趁亂回到冰箱裡面。

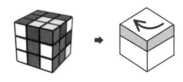

先組合右邊三塊白色第一層,也可以當成原本的大象先放回冰箱。

冰箱關起來。

再組合左邊的三塊白色第一層部份。

一樣放回第一層。

整個方塊旋轉，看看是否成功的把四個角都擺到正確位置了呢？

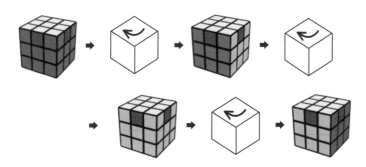

到這裡就成功的將角的排列完成了。

有些小朋友在學完後常常把這稱為踢大象，雖然很奇怪，但是正因
為如此所以才好學好記。

有時候還會碰到另外一種情況，需要交換的是對角時怎麼辦？
如以下例子，先把方塊旋轉一圈確認一下位置。

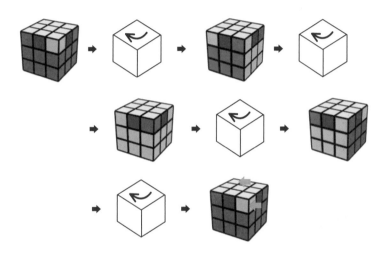

不難發現如箭頭所示的兩個角塊互換，這是對角交換的情況，遇到
機率為1/6；這種情況，就隨意挑兩個鄰角交換吧（任意踢一次大
象），之後一定會剩下另一組相鄰角互換。

如下圖，我們先隨意挑選如箭頭所示的黃藍紅角塊與黃橘藍角塊。

使用兩角交換的方法後，會變成下圖。

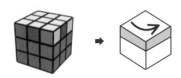

將U面旋轉對齊已經正確的顏色。

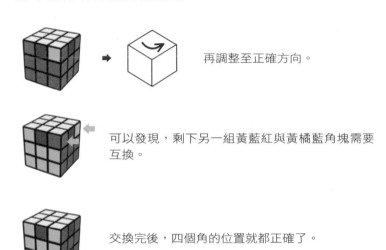

再調整至正確方向。

可以發現,剩下另一組黃藍紅與黃橘藍角塊需要互換。

交換完後,四個角的位置就都正確了。

除了鄰角與對角互換之外,還有1/6機率是OLL做完時,所有角塊的位置都已經正確了。

3-4：第三層PLL邊塊

已經到了解出魔術方塊六面的最後一個步驟了！

這一個階段一樣是介紹一種方法，然後其順時針與逆時針的應用，就可以完成第三層最後邊塊交換的所有情形了。

首先來看看，把第三層角塊都對齊後可能會遇到的情形有哪些，這部分請由上方往下看你的方塊。

第一種：三個邊順時針交換 ➡ 機率4/12。

第二種：三個邊逆時針交換 ➡ 機率4/12。

第三種：相鄰的邊兩兩交換（鄰邊互換）
機率2/12。 ➡

第四種：與對面的邊兩兩交換（對邊互換）
機率1/12。 ➡

另外還有1/12機率是，將角塊歸位後，邊塊也剛好位置都正確。

三個邊順時針交換

以下圖為例，先旋轉整顆方塊觀察，可以發現我們要處理的是：黃橘、黃紅、與黃藍這三個邊塊的順時針交換。

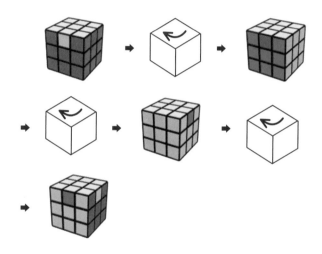

交換的方法一共有七個步驟，前後有類似對稱的關係。

<u>代號：F2 U M' U2 M U F2</u>

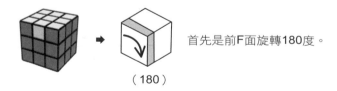

（180）

首先是前F面旋轉180度。

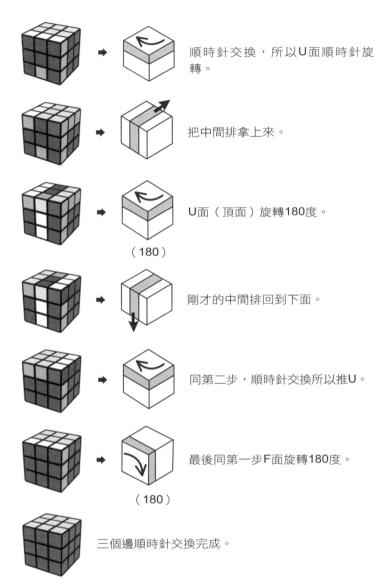

順時針交換，所以U面順時針旋
轉。

把中間排拿上來。

U面（頂面）旋轉180度。

（180）

剛才的中間排回到下面。

同第二步，順時針交換所以推U。

最後同第一步F面旋轉180度。

（180）

三個邊順時針交換完成。

三個邊逆時針交換：

以下圖為例，先旋轉整顆方塊觀察，可以發現我們要處理的是：
黃紅、黃橘、與黃藍這三個邊塊的逆時針交換。

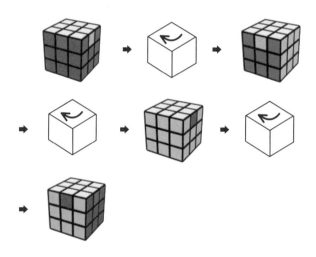

交換的方法也是七個步驟，跟順時針情況的差別只有U面改成推逆時針。

代號：F2 U' M' U2 M U' F2

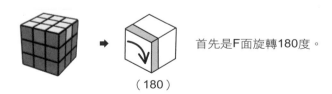

首先是F面旋轉180度。

（180）

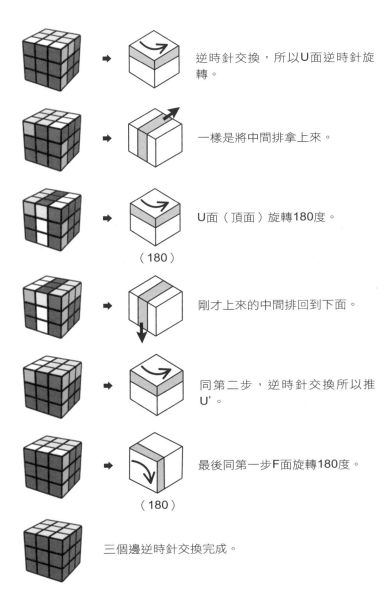

逆時針交換，所以U面逆時針旋轉。

一樣是將中間排拿上來。

U面（頂面）旋轉180度。

（180）

剛才上來的中間排回到下面。

同第二步，逆時針交換所以推U'。

最後同第一步F面旋轉180度。

（180）

三個邊逆時針交換完成。

相鄰的邊塊兩兩互換：

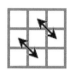

先將整個方塊旋轉看看四周的邊塊分布情形，發現是：黃紅與黃藍交換，黃橘與黃綠交換的情況。

確定是四個邊塊都要換位置的情況，只要先隨意挑三個邊塊，不論做順時針或逆時針的交換都可以。

這裡我們挑選黃橘（箭頭指向處）、黃紅與黃綠三個邊塊做順時針交換試看看。

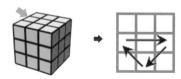

交換完之後再旋轉整個方塊看看邊塊的分布。

確定剩下來的是黃紅、黃藍與黃橘三個邊塊的順時針交換。

　　➡　　將黃紅、黃藍與黃橘三個邊塊順時針交換。

　　　　　邊塊位置都排列完成了。

對面的邊塊兩兩互換

先將整個方塊旋轉看看四周的邊塊分布情形，發現是：綠與藍交換，橘與紅對邊交換的Case。

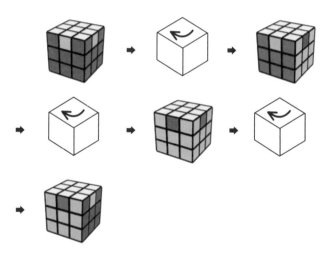

確定是四個邊塊都需要改變位置後，與前面的情況相同，只要先隨意挑三個邊塊，不論做順時針或逆時針的交換都可以。

這次我們隨意挑選橘（箭頭指向處）、紅與藍三個邊塊做順時針交換試試看。

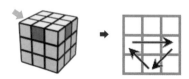

交換完之後再旋轉整個方塊看看邊塊的分布。

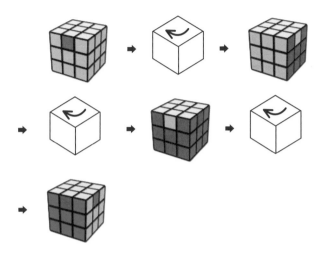

確定剩下來的是黃紅、黃藍與黃綠三個邊塊的順時針交換。

➡ 　將黃紅、黃藍與黃綠三個邊塊順時針交換。

邊塊位置都排列完成了。

Chapter 4

進階技巧

學完前面的章節後，我們已經能夠還原整個3x3的魔術方塊，最後再多補充一些技巧給大家，可以做為進階速解法的銜接；當然也希望大家學會了之後，仍然可以經常將方塊拿出來玩，如同前面的序言提到的，對於小朋友可以有非常棒的啟發，也有大人給予作者回饋，表示他們在工作上感覺比學習魔方前更靈活了；不論是想要挑戰更快的速度，或是單純的保持著轉魔術方塊的習慣，絕對都是值得的。

4-1：簡單的OLL

前面章節我們為了方便學習，將OLL分成兩段式處理，但實際上OLL總共有57個，也就是不論任何狀況，都能夠一次直接完成，這裡介紹幾個簡單的例子。

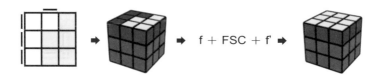

如上圖，只要做勾勾就可以直接完成。

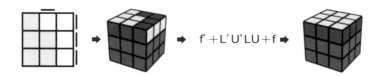

所以當我們遇到上圖情況時，只要將勾勾對稱到左手邊做，就能直接完成，可以省去翻角的時間。

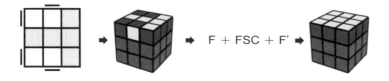

做法很像的另外一個OLL，圖型也很好辨識，跟前面的勾勾型差別只有中間FSC要做兩次。

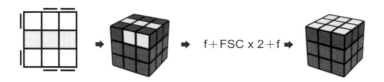

上圖也是非常簡單，剛好就是一條線的情況。

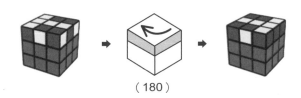

（180）

因此如果我們遇到上面情況時，U面先轉180度再做一條線就能直接完成OLL了，也是一樣省去了翻角的時間。

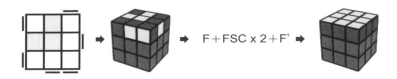

F＋FSC x 2＋F'

上面的例子類似一條線，差別在於中間FSC要做兩次。

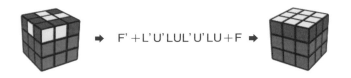

F'＋L'U'LUL'U'LU＋F

這個情況也有左右對稱，改成左手邊的兩次FSC。

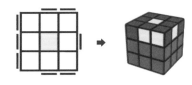

就是標準的OLL十字一點型，先做一條線再做勾勾，記得擺放成這個方向，就能直接完成全部的OLL，省去翻角的時間。

4-2：21個PLL

前面章節也是一樣為了方便學習，將PLL分成兩段式處理，如果想要一次完成PLL，總共會有21個，經過前面的介紹我們其實已經學會其中四個了，以下簡單介紹其他的PLL，即使是沒辦法一次記完，也可以先試著辨識出它們的差別。

四個角已經完成，只剩下邊塊要處理的總共有四種，可以優先學習，括號內為簡稱，換三邊稱為U型PLL。

【U】

 F2 U M' U2 M U F2

【U】

 F2 U' M' U2 M U' F2

三個順逆時針一定非常熟悉了。

【H】

 M2 U M2 U2 M2 U M2

十字對換的PLL。

口訣：180推180推推180推180，中間層一律是轉180度。

【Z】

M' U M2 U M2 U M' U2 M2 U'

鄰邊兩兩對換的PLL。

口訣：上推、180推做兩次、上180，剩下中間白色轉180度回底層，與最後頂層的黃色對齊。

【J】

R U2 R' U' R U2 L' U R' U' L

就是前面換兩角的踢大象，可以發現事實上我們同時交換兩個角與兩個邊。

【J】

L' U2 L U L' U2 R U' L U R'

左邊的換兩角踢大象，將原本的對稱至左邊做。

將方塊轉到這面，判斷方式是：完整的一整面，加上另外兩個一組已經結合好（如箭頭處），必定是踢大象的PLL。

【T】

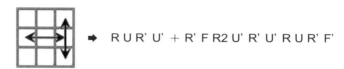

→ R U R' U' + R' F R2 U' R' U' R U R' F'

俗稱T字PLL，從正面與背面看是長這樣，很明顯的有兩組
1×1×2已經組合好的區塊在兩側。

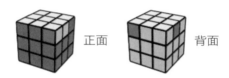

正面　　　　　　背面

【F】

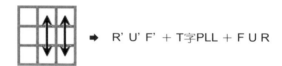

→ R' U' F' + T字PLL + F U R

只要T字的已經會了，這個情況自然就也會，只有一開始那三步需
要記起來，T字最後一步F'可以抵銷掉，建議夠熟悉再使用；判斷
上也很容易，有點像踢大象，有完整的一個面，但是周圍是亂的。

正面　　　　　　背面

【Y】

 ➡ FRU'R'U'RUR'F' ＋R U R'U'＋R'F R F'

俗稱的風箏PLL，步數很多但是非常容易記起來，如果將來踏入速解領域，可以發現其實跟T字PLL是倒過來的；也是非常好判斷，對齊後只有唯一的情況。

【A】

 ➡ x' R U' R D2 R' U R D2 R2 x

【A】

➡ x' L' U L' D2 L U' L' D2 L2 x

換三角的PLL，x'表示整個方塊動R'，注意做這個公式時黃色必須朝向自己；判斷方式可以看後方，已經有1X2X2的完整黃色頂層區塊。

補充：剛開始不夠熟練，可先用左右對稱方式處理左邊的情況，將來進入速解階段，可以將公式倒過來，使用右手處理會比較快。

 正面　　　 背面

【R】

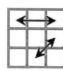　➡　R' U2 R U2 R' F R U R' U' R' F' R2 U'

【R】

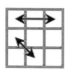　➡　L U2 L' U2 L F' L' U' L U L F L2 U

外型與T字PLL有點類似，其中一邊較短，可以想像成長短袖來區別，也是一樣有左右對稱兩種。

 正面　　　 背面

【V】

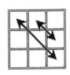 ➡ R' U2 R U2 L U' R' U L' U L U' R U L'

與長短袖（R）的前四步相同，外型與換三角類似，也是有1X2X2
的黃色頂層區塊已經完成，側面很邊塊很明顯是錯誤的，可以記成
假三角來區別。

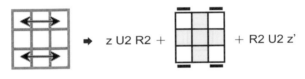

正面　　　　　　背面

【E】

 ➡ z U2 R2 + ▢ + R2 U2 z'

唯一一個全亂的PLL，將邊塊位置對齊後發現是鄰角兩兩交換；做
法很特別，Z是整個方塊動F倒過去，要記的部份只有U2 R2，中
間用到的是我們已經會的OLL，最後再將一開始的R2 U2回歸。

補充OLL：F + FSCx3 + F'（最後的F'容易忘記）

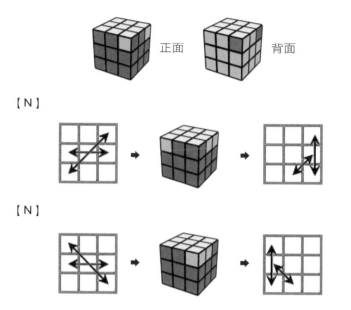

正面　　　　　背面

【N】

【N】

機率最低，分別只有1/72的PLL，也是最麻煩的PLL，選手們最討厭遇到的；解法只要看它朝向右邊或左邊，做那一邊的兩角交換（踢大象），做完後對齊好再踢一次就可以了。

【G】

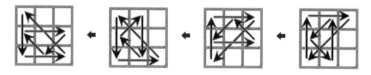

最後四個是俗稱的四大天王，光看到上面的圖可能頭就暈了；判斷方式：只有唯一的1X1X2區塊已經組合好，必定是四大。

 正面　　 背面

建議想練習完整速解法再學即可，因為若是練習量不夠多，反而會比基本解法慢，而且容易做錯或忘記，現階段只要能夠判斷就足夠了。

高寶書版集團
gobooks.com.tw

新視野New Window 220

全面進化最上手！魔術方塊破解秘笈

作　　者　陸嘉宏
主　　編　吳珮旻
編　　輯　賴芯葳
美術編輯　林政嘉
排　　版　賴姵均
企　　劃　鍾惠鈞

發 行 人　朱凱蕾
出　　版　英屬維京群島商高寶國際有限公司臺灣分公司
　　　　　Global Group Holdings, Ltd.
地　　址　臺北市內湖區洲子街88號3樓
網　　址　gobooks.com.tw
電　　話　（02）27992788
電　　郵　readers@gobooks.com.tw（讀者服務部）
　　　　　pr@gobooks.com.tw（公關諮詢部）
傳　　真　出版部（02）27990909　行銷部（02）27993088
郵政劃撥　19394552
戶　　名　英屬維京群島商高寶國際有限公司臺灣分公司
發　　行　英屬維京群島商高寶國際有限公司臺灣分公司
初版日期　2021年3月

國家圖書館出版品預行編目（CIP）資料

全面進化最上手！魔術方塊破解秘笈 / 陸嘉宏作.
-- 初版. -- 臺北市：英屬維京群島商高寶國際有
限公司臺灣分公司, 2021.03
　　面；　公分. --（新視野 220）

ISBN 978-986-506-016-9（平裝）

1.益智遊戲

997.3　　　　　　　　　　110000881